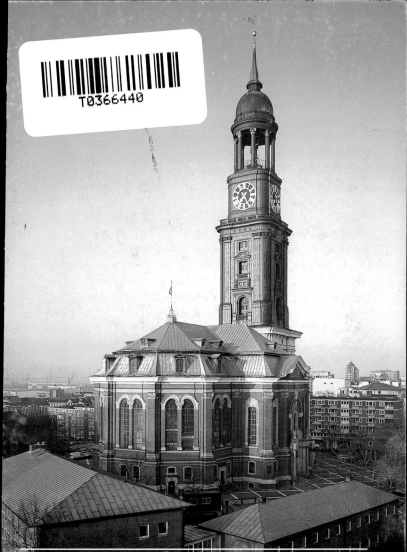

Hauptkirche St. Michaelis
Hamburg

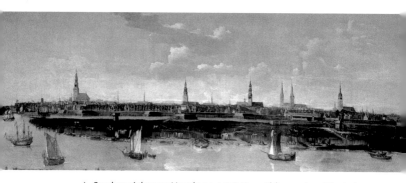

▲ *Stadtansicht von Hamburg, 1681, Gemälde von Joachim Luhn
in der Hauptkirche St. Jacobi, Hamburg*

Hauptkirche St. Michaelis
Hamburg

von Johannes Habich

Eine Stadtkrone von sechs Türmen hebt die Hamburger Innenstadt aus einem grenzenlos erscheinenden Häusermeer hervor. Es sind die Türme des Rathauses und der fünf Hauptkirchen, die zu den wenigen erhaltenen Zeugnissen der bedeutenden Geschichte der Hansestadt gehören. Der höchste und am kraftvollsten durchgeformte ist der »Michel«. Im Westen, etwas abgerückt von den andern, beherrscht er von einem Ausläufer des hohen Geestufers der Elbe herab den Hafen. Durch seine Lage, Größe und Wucht, und durch seine hanseatische, nüchtern-repräsentative Gediegenheit, die in frühklassizistischer Formensprache ihren eigenen Ausdruck fand, wurde er über die Grenzen des Stadtstaates hinaus zum volkstümlichen Wahrzeichen Hamburgs.

Die Große St.-Michaelis-Kirche ist die Hauptkirche der »Neustadt«, des westlichen Teils der Innenstadt, der erst um 1620 durch den Zirkelschlag einer gewaltigen Befestigungsanlage (1820–32 geschleift) der

Kernstadt des Mittelalters zugefügt worden war. 1751 bis 1786 wurde sie an der Stelle einer älteren Kirche errichtet. In ihr fand die Form der protestantischen Predigtkirche die reifste Ausprägung. Heute stellt sie sich nach einem Großbrand im Jahre 1906 und nach umfänglichen Beschädigungen im Zweiten Weltkrieg als weitgehende Rekonstruktion in einer total veränderten Umgebung dar: Denkmalhaft isoliert steht sie am Rande einer breiten Verkehrsspange, der heutigen Ludwig-Erhard-Straße (bis 1991 Ost-West-Straße), die im Zuge des Wiederaufbaus der 1943 – 45 zerstörten Innenstadt mitten durch das Gebiet der ehemaligen Neustadt geschlagen wurde.

»Kirche für alle«
(von Hauptpastor Alexander Röder)

Als der Hamburger Senat Anfang des 19. Jahrhunderts beschloss, den Hamburger Dom vollständig abzubrechen, empörten sich nur wenige Menschen über den Verlust dieser gotischen Kathedrale mit ihrer langen Geschichte und Tradition. Ein Grund dafür mag gewesen sein, dass das lutherische Hamburg inzwischen mit dem Michel eine große und helle protestantische Barockkirche besaß, die im Gegensatz zum Dom eine lebendige und aktive Gemeinde hatte, in der Tausende Menschen Platz fanden und zugleich einen Blick auf die Kanzel hatten.

Der Michel war kein »Ersatz-Dom«, sondern stets eine Bürgerkirche, eine Volkskirche und eine Stadtkirche. Und diese Funktion erfüllt Hamburgs Wahrzeichen bis heute.

Seit seiner Gründung und bis heute ist der Michel Gemeindekirche – zurzeit für rund 4000 Menschen, die in der Neustadt leben, einem sich wandelnden Stadtteil Hamburgs direkt am Hafen. Doch der Michel ist darüber hinaus Kirche für alle Menschen der Stadt und Besucher aus der ganzen Welt. Etwa eine Million Besucher kommen jedes Jahr, um das Bauwerk, seine Architektur und Ausstattung zu sehen, um hier Gottesdienste zu feiern oder geistliche Musik zu hören.

St. Michaelis ist in mehrfacher Beziehung eine »aufgeschlossene« Kirche: offen, und dabei traditionsbewusst, täglich viele Stunden geöffnet und den Menschen zugewandt.

Schon lange wird am Michel der Reichtum lutherischer Gottes- dienst- und Kirchenmusiktradition gepflegt. Dazu gehören die sonn- täglich gefeierte Evangelische Messe, eine Musikalische Vesper und ein abendlicher Jugendgottesdienst, tägliche Orgelandachten zur Mit- tagszeit sowie Gottesdienste zu allen Gedenktagen der Kirche. Nicht nur zu Weihnachten ist der Michel oft bis auf den letzten seiner insge- samt rund 2500 Plätze besetzt. Andere Höhepunkte im Kirchenjahr sind das Erntedankfest, das Gedenken für Verstorbene aus der ganzen Stadt am Abend des Ewigkeitssonntags und die zwischen Weihnach- ten und Neujahr täglich gefeierten musikalisch reich gestalteten Krip- penandachten.

Darüber hinaus ist der Michel eine weit über die Grenze seiner Gemeinde und sogar der Stadt Hamburg hinaus beliebte Tauf- und Traukirche.

Der große Schatz der Kirchenmusik wird an St. Michaelis sorgfältig gepflegt. Der Chor St. Michaelis, die Kantorei sowie der Kinder- und Jugendchor bieten ein reiches Repertoire geistlicher Werke, darunter alljährlich das Deutsche Requiem von Johannes Brahms (einem Kind der Gemeinde), das Weihnachtsoratorium von Johann Sebastian Bach sowie dessen Matthäus-Passion an jedem Palmsonntag.

Über dem Eingangsportal in der Turmhalle steht der Leitspruch des Michel geschrieben: »Gott der Herr ist Sonne und Schild« (Psalm 84, 12). Das soll an dieser Kirche durch das gesamte weit gefächerte Pro- grammangebot deutlich werden und leitet alle, die Verantwortung tra- gen für diese Kirche für die Stadt.

Grundriss

Der Grundriss zeigt ein gedrungenes Kreuz mit halb einbezogenem, mächtigem Westturm (siehe Abbildung unten). In der Mitte bilden vier kreuzförmige Hauptpfeiler eine Art langgestreckte, weiträumige Vierung; sie nimmt die beträchtliche Breite der Querarme auf, während sie den Längsraum seitlich einschränkt und ihn – ergänzt durch ein Paar dichter beieinander stehender Chorpfeiler sowie durch eine breite Nische in der inneren Turmwand – zu einem Mittelraum mit schmalen Abseiten bildet. Vor allem wirkt jedoch die Querrichtung dieses Raumkreuzes. Der Chorbereich schließt mit fünf Seiten des Zehnecks unmittelbar an die Querarme an. Die beiden Hauptportale liegen in der Querachse. Sie wurden ursprünglich durch vier Nebenportale beiderseits der Querarme und zwei beiderseits des Turmes ergänzt. 1907 hat man das südöstliche Portal geschlossen und zwei neue Eingänge in den östlichen Polygonschrägen angelegt. Der Hauptzugang erfolgt heute von Westen durch das Portal und die Halle des Turms.

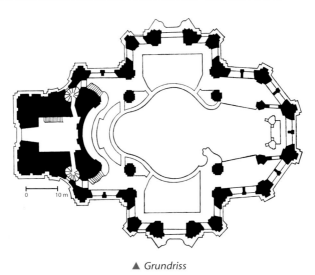

▲ *Grundriss*

Außenbau

Der Außenbau besteht aus rotem Ziegelmauerwerk mit Gesimsen, Portalen, Fensterrahmungen, Basen und Kapitellen aus hellem Sandstein. Er blieb nach dem Brand von 1906 weitgehend erhalten; doch wurden beim Wiederaufbau der Kirche die Gurtgesimse und große Teile der Portale erneuert, zwei Drittel des Ziegelmauerwerks mit Maschinensteinen neu verblendet und das ursprünglich hölzerne Hauptgesims in Stahlbeton ersetzt. Der Baukörper wird mit Ausnahme des Turms durch eine ionische Kolossalpilasterordnung über einer hohen Sockelzone und durch ein schweres kupfergedecktes Mansarddach zusammengefasst. Die kräftigen Pilaster auf Rücklagen wirken als Wandpfeiler.

Im Gegensatz zu dem Eindruck, den der Grundriss vermittelt, ist das **Langhaus** betont. Doch bilden die breiten Querarme, die in der Mitte der Längsseiten als Risalite vortreten, die Fassaden der Kirche. Es fällt kaum auf, dass die östlich anschließenden Wandabschnitte stumpfwinklig abknicken. Die Einheit des Langhauses wird durch gleiche Breite und Gliederung seiner Wandabschnitte bewirkt und durch das dekorative Motiv der großen, zweibahnigen, unter geschweiften Doppelbogen zusammengefassten Hauptfenster.

Die beiden **Fassaden** sind reich und kraftvoll gegliedert. Schmale Wandfelder mit einbahnigen Hauptfenstern fassen je ein breites, leicht vorgezogenes Mittelfeld ein, vor dem sich die Hauptportale entwickeln: Eingang und ein darüberliegendes Fenster werden von einer zweigeschossigen Rahmenarchitektur aus Sandstein zusammengefasst, die auf originale Weise in eine große Fensteröffnung eingestellt ist. Durch schräg gestellte Pilaster an den Ecken und eingeknickte beiderseits der vorgezogenen Mittelfelder sowie durch die flachen Dreieckgiebel über den Risalitfronten erhalten die Eingangsseiten ein bewegtes, die Mitte betonendes Relief. Die Nebenportale sind dagegen einfach gebildet und beschränken sich auf die Sockelzone des Langhauses. Die in mehrere Reliefschichten zerlegte, kaum als Fläche in Erscheinung tretende Wand ist ein Merkmal der entwickelten, norddeutschen Backsteinarchitektur des Spätbarocks. Die stützpfeilerartigen Pilaster und das gotisierende Eisenmaßwerk der Hauptfenster (1907 erneuert) wirken dagegen altertümlich.

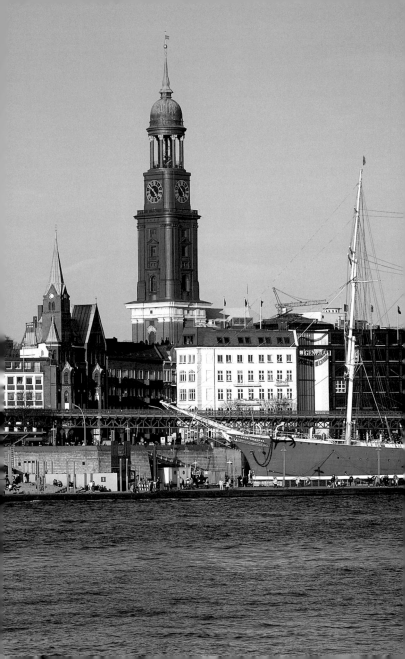

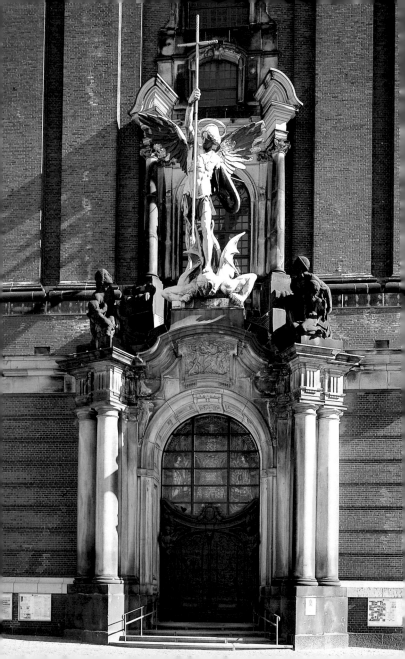

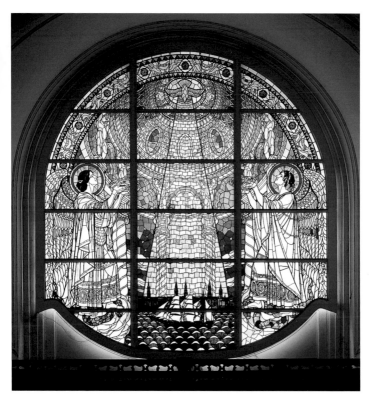

▲ *Glasfenster über dem Westportal im Turmuntergeschoss*

Turm

Der Turm entzieht sich durch monumentale Proportionen der Einbindung in das Schiff; er gewinnt darüber hinaus Eigenständigkeit durch seine klare, einfache, bereits durch klassizistische Stilvorstellungen bestimmte Formensprache. Der gewaltige Ziegelunterbau zeigt die knappen und harten Formen der toskanischen Ordnung. Über einem horizontal gequaderten Sockelgeschoss tragen gekuppelte Eckpilaster das wuchtige Hauptgesims, das mit dem First des Kirchendachs ab-

schließt. Das **Turmportal**, 1908 als neubarockes Säulenportal mit einer Bronzegruppe des drachentötenden St. Michael (*August Vogel*, Berlin) zum neuen Haupteingang ausgestaltet, schnitt ursprünglich schlicht mit rundem Bogen in das Sockelgeschoss ein. Der Rahmen der darüberliegenden Fenster stammt vom Hauptportal der älteren Kirche.

Auf dem gemauerten Unterbau erhebt sich der mehr als dreimal so hohe, kupferverkleidete **Turmaufsatz**. Sein ursprünglich hölzerner Kern wurde 1907 nach vollständiger Zerstörung durch einen feuerfesten ersetzt. Er baut sich aus kubischen Formen auf: einem hochgereckten Glockengeschoss, dessen gerundete Kanten durch je drei Pilaster in der »deutschen Ordnung« betont sind, einem würfelförmigen Uhrengeschoss mit ebenfalls abgerundeten Vertikalkanten über einer umlaufenden Galerie und einem bekrönenden achtsäuligen korinthischen Rundtempel, der von einer steilen Kuppel mit hoher Spitze bedeckt wird. Der 132 Meter hohe Turmriese wurde offensichtlich weniger im Hinblick auf das Kirchenschiff als auf seine städtebauliche Wirkung konzipiert. Von einer Plattform unter dem Rundtempel (106 Meter über Hamburger Null), zu der man seit 1907 mit einem Fahrstuhl gelangt, hat man einen großartigen Fernblick.

Innenraum

Der Innenraum wirkt festlich als zentralisierter, jedoch gleichzeitig auf den Bereich von Altar, Taufe und Kanzel ausgerichteter Versammlungsraum der Gemeinde. Seine zwischen Pilastern in große Fenster aufgelösten Wände treten hinter den Pfeilern zurück; sie werden verstellt und horizontal überschnitten durch Holzeinbauten: Logen und Emporen, die einen ebenso starken Anteil an der Raumbildung haben wie die steinerne Architektur. Am leichtesten lässt sich die komplizierte Raumgestalt verstehen, wenn man von der Betrachtung der Gewölbe ausgeht: Ein Muldengewölbe fasst die längsgestreckte Raummitte mit einem östlich und einem westlich anschließenden Raumabschnitt als Oval zusammen und überhöht diesen Bereich beträchtlich über alle anderen Raumteile. Eine umlaufende Scheingalerie mit balkonartigen Ausbuchtungen in den Achsen betont seine Eigenständigkeit. Lediglich zwei Gurte stellen, vermittelt durch Wandvorlagen, eine Bezie-

◀ *Werk der Turmuhr von 1908*
Folgende Doppelseite: *Inneres nach Osten* ▶▶

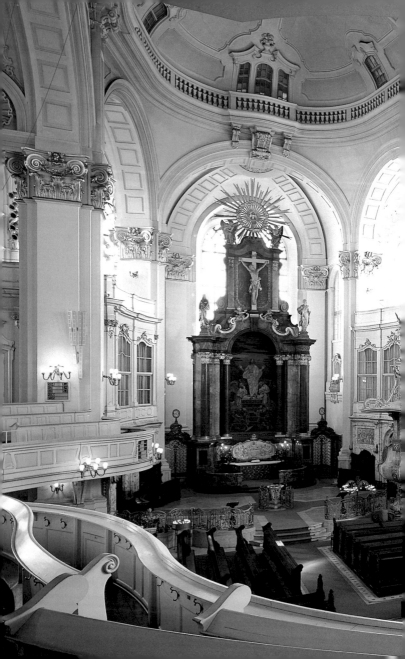

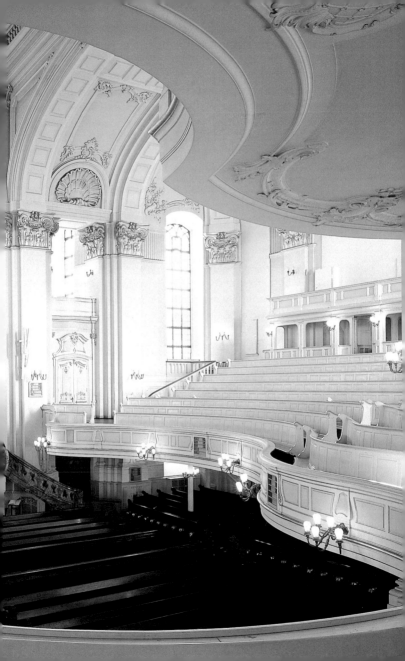

hung zu den Hauptpfeilern her. Die Gliederung des Gewölbespiegels wurde nach dem Kriege vereinfacht.

Der erhöhte, längsovale **Mittelraum** wird ringsum von Pfeilerarkaden umstellt. Sie bilden zusammen mit den durchlichteten Seitenräumen eine Art Raummantel. In der Mitte der Längsseiten allerdings weiten sich die Arkaden zur Aufnahme der Querarme, die sich nischenartig mit einem tonnengewölbten Vorjoch dem Mittelbereich anschließen, indem die rechteckige Grundrissform der Querarme durch die Stellung der Pilaster, insbesondere deren Schrägstellung in den Raumecken, und durch die Führung der Gewölbegurte überspielt wird. Die Gleichartigkeit der Ausbildung von Pfeilern und Pilastern nach der korinthischen Ordnung und der breiten, kassettierten Gurte verbindet den Längsraum in der Arkadenzone mit den raummächtigeren Querarmen. Die Spannung dieser beiden Richtungen wird jedoch durch die **Hauptempore** aufgehoben: Frei vor den Hauptpfeilern herum- und gleichermaßen in die Querarme und in den westlichen Teil des Mittelraums hineinschwingend, bildet ihre Brüstung ein stützenfreies Band, das den Gemeinderaum zusammengürtet und auf den Chorbereich öffnet.

In den **Chor** sind beiderseits zweigeschossige Einbauten gestellt, deren architektonisch gegliederte, leicht einschwingende Fronten einen Vorbereich vor dem Altar einfassen. Diese Einbauten enthalten unten **Sakristei** und **Garvekammer** (urspr. Aufbewahrungsort der Priestergewänder), darüber **Kirchen- und Herrensaal** (Sitzungssaal der Kirchengeschworenen). In der Mitte des Altarbereichs steht die kleine Taufe. Ein niedriges, kunstvolles Schmiedegitter schrankt ihn ab. Die Kanzel ist schräg vor den südöstlichen Hauptpfeiler gestellt. Auf diese Weise vermittelt sie als Angelpunkt des zentralisierten und gleichzeitig gerichteten Raums zwischen Gemeinde und Altar.

Gegenüber dem Chor erhebt sich auf eigener Empore die große **Orgel**. Das Werk füllt die Nische der Turminnenwand. Der Prospekt verzichtet auf flankierende Basstürme zugunsten der bugförmig vor- und hochgezogenen Mitte, so dass die Orgel in den Raum vorschwingt und mit ihrer Empore eine Gegenbewegung zur Hauptempore vollführt. Emporen und Orgelprospekt bringen eine musikalische

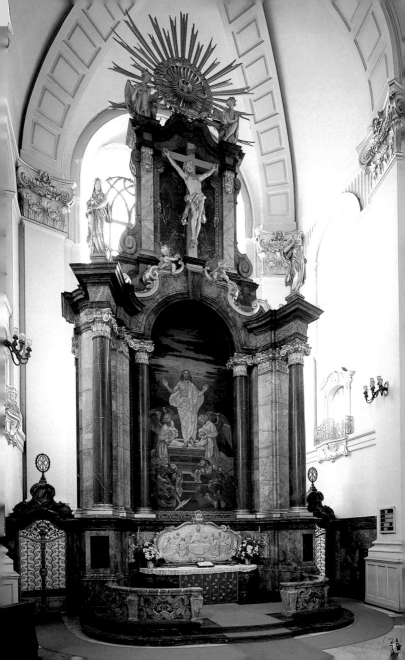

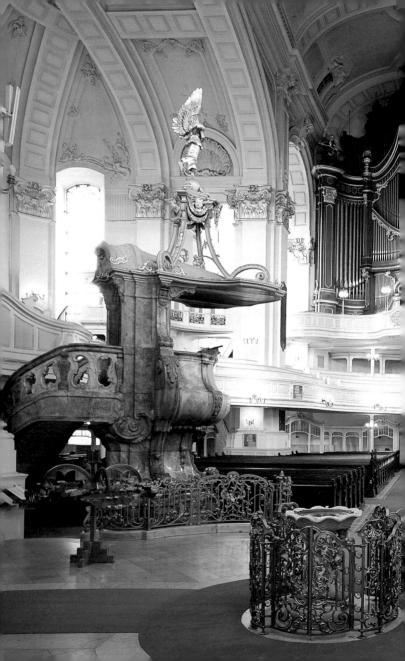

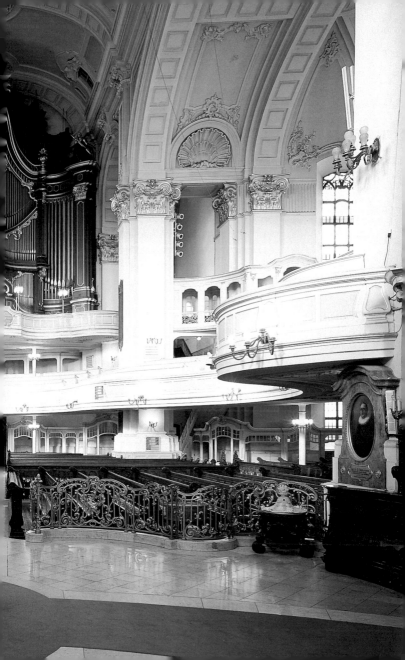

Dynamik in den Raum. Die »Mehrstimmigkeit« der Linienführungen wird noch bereichert durch Gruppen kleintaktig gegliederter **Logen** mit bewegten Giebelumrissen, die unter und auf der Hauptempore Wandteile und architektonische Gliederungselemente überspielen und verschleiern.

Bei der Betrachtung der Raumform konnten wir davon absehen, dass nach dem Brand von 1906 nur die Außenwände und die Pfeiler übriggeblieben waren, alles andere jedoch neu geschaffen werden musste; denn man hat die entscheidenden, raumbildenden Teile getreu rekonstruiert. Abweichungen betrafen vor allem eine Vergrößerung des Chores durch konkav einschwingende Seitenwände der Einbauten, Vorziehen des Gitters, eine Vergrößerung der Sakristei und die Neuanordnung von Kirchensaal und Herrensaal, die Gestaltung von Treppen, einzelner Logen sowie die im Geschmack des Neu-Rokoko verfeinerten Stuckaturen an den in Stahlbeton erneuerten Gewölben – erhalten vor allem noch in den Querarmen und Nebenräumen. Bei der Neugestaltung der wichtigen Ausstattungsstücke sowie des Chorbereichs nahm man sich jedoch größere Freiheiten in der Formgebung und in der Materialwahl; der Ausdruck dieser Neuschöpfungen der ausgehenden wilhelminischen Epoche bestimmt zusammen mit den genannten Änderungen das künstlerische Erlebnis der Raumerscheinung wesentlich mit: Die spätbarocke Raumkonzeption stellt sich in neubarocker Interpretation dar.

Unberührt blieb der **Gruftkeller**, der sich unter der ganzen Kirche hinzieht, eine über Granitpfeilern flach gewölbte, dämmerige Halle, in deren Boden die Grüfte eingelassen und mit Platten abgedeckt sind. Hier ruhen unter anderen *Ernst Georg Sonnin* und *Carl Philipp Emanuel Bach* (1714 – 1798, Musikdirektor der Hamburger Hauptkirchen). In der Halle befindet sich heute die Ausstellung »Michaelitica« zur Geschichte der Kirche.

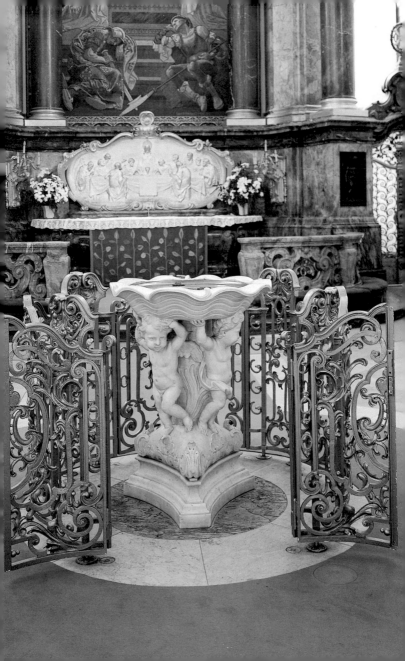

Vorgängerbauten

Nach Einbeziehung der westlichen Vorstadt in die barocke Befestigung reichte für die rasch anwachsende Bevölkerung die zu Beginn des 17. Jahrhunderts aus einer Begräbniskapelle der Nikolai-Gemeinde hervorgegangene **Kleine St.-Michaeliskirche** auf dem Teilfeld nicht mehr aus. 1648–1661 errichtete *Christoph Corbinus* aus Altona etwa 200 Meter westlich auf dem Kraienkamp, einem alten, zum Friedhof ausgebauten Pestleichenplatz, einen geräumigen Neubau. Die erste **Große St.-Michaeliskirche** war eine dreischiffige Backstein-Hallenkirche in nachgotischer Tradition mit fünfseitigem Ostabschluss, von Säulen getragenen hölzernen Kreuzgewölben, gewaltigen Emporen in den Seitenschiffen und einem Westturm, dessen hohen Helm aus Holz und Kupfer der Vogtländer *Peter Marquard* 1661/62 nach seinen Helmen für St. Katharinen und die alte Nikolaikirche geschaffen hatte. Am 10. März 1750 wurde die Kirche vom Blitz getroffen und brannte aus, wobei auch das Mauerwerk starke Schäden davontrug.

Der Neubau von 1751–1786

Für den Neubau wandte sich die Kirchengemeinde an verschiedene auswärtige Baumeister, entschied sich jedoch schließlich für den seit 1736 in Hamburg tätigen Steinmetz *Johann Leonard Prey* (gest. 1757), der sich kurz zuvor durch den Bau der Trinitatiskirche in der Vorstadt St. Georg als sparsamer und solider Baumeister erwiesen hatte. Dem Praktiker stellte man den graduierten Akademiker *Ernst Georg Sonnin* (1713–1794) an die Seite. Sonnin war zwar als Baumeister damals noch kaum in Erscheinung getreten, hatte jedoch als Mathematiker und Mechaniker einen Ruf. Erst später entwickelte er sich zum hervorragenden Bauingenieur und begründete seinen Architektenruhm, der es bewirkte, dass man seinen Anteil an der Michaeliskirche überschätzt hat.

Am 24. Mai 1751 legten die Baumeister ihren Plan vor. Inzwischen hatte Sonnin die Reste der alten Kirche beseitigt mit Ausnahme des Turmstumpfes, dessen Fundamente er, noch ehe bestimmte Vorstel-

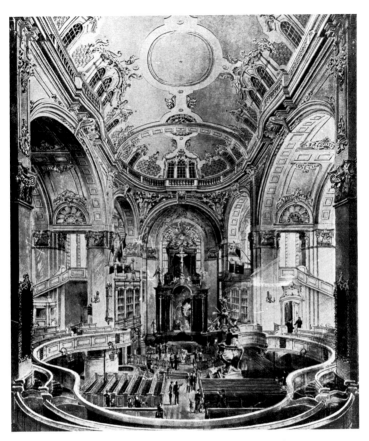

▲ *St. Michaelis um 1898 nach einer Zeichnung des
Architekten Julius Faulwasser*

lungen über den Neubau bestanden, beträchtlich verstärkte. Auch sollten die Fundamente des Schiffs wiederverwendet werden. Länge, Breite und Chorumriss des Neubaus waren damit vorgegeben. Um zusätzlichen Raum zu gewinnen, hatte man die Architekten beauftragt, den
Baukörper durch »Risalite« an den Längsseiten zu vergrößern. Ähnlich

war *Cai Doose* 1742/43 bei der Erneuerung der Altonaer Hauptkirche St. Trinitatis verfahren, und Prey hatte die Kreuzform 1743/47 in seiner Trinitatiskirche für St. Georg übernommen. Beide Kirchen waren allerdings einschiffig, während die vorgegebene Raumbreite von St. Michaelis so groß war, dass man nicht auf Pfeiler verzichten konnte. Diese durften freilich den Raum nicht verstellen: Freie Sicht aller Plätze zur Kanzel war zu berücksichtigen. Aus dieser Forderung an eine protestantische Predigtkirche ergaben sich die Stellung der Hauptpfeiler sowie Breite und Tiefe der Risalite, die zentralisierende Raumform und die Anbringung der Kanzel nahe der räumlichen Mitte. Bindend war schließlich die Forderung, Sakristei und Garvekammer wie in der alten Kirche in zweigeschossigen Einbauten beiderseits des Altars unterzubringen.

Sonnin hatte sich auf die Aufgabe der Gestaltung protestantischer Kirchenräume durch das Studium der Architekturschriften von *Leonard Christoph Sturm* (1669–1719), dem ersten gründlichen Theoretiker des protestantischen Kirchenbaus, vorbereitet. Er war vermutlich vor allem für die technische und funktionelle Seite des Baus verantwortlich, während Prey sich mehr mit der künstlerischen Durchbildung beschäftigte. Die originellen Hauptfenster des Langhauses haben große Ähnlichkeit mit einem Doppelportal der von ihm 1750–54 erbauten Katharinen-Pastoratshäuser. Die geschwungene Führung der Emporen dürfte durch einen nicht ausgeführten Verbesserungsvorschlag des Dresdener Architekten *Andreas Adam* für die Empore der Kirche von St. Georg angeregt worden sein. In den schweren Proportionen des Außenbaus, insbesondere des Chores, und in den stützpfeilerartigen Pilastern wirkt noch der Vorgängerbau nach.

Der Raum sollte ursprünglich mit hölzernen Kreuzgewölben geschlossen werden, deren Scheitelhöhe durch die übliche Konstruktion des von vornherein geplanten Mansarddaches wegen der durchlaufenden Hauptbinderbalken in Traufhöhe festgelegt war. Lediglich das Mittelgewölbe hätte in den Dachraum hineingereicht. Die Höhe der Kapitelle erklärt sich noch durch diesen Plan. Der Raum wäre insgesamt also sehr viel niedriger geworden und hätte eindeutiger zentralisiert gewirkt.

Als Ende 1753 der Bau bis zum Hauptgesims aufgeführt war, weckte die konstruktive Schwäche des geplanten Dachstuhls die Kritik der Älterleute des Zimmerhandwerks. Das vorsichtige Bauherrenkollegium ließ sich daraufhin verschiedene Verbesserungsvorschläge unterbreiten und 1754 dazu Gutachten mehrerer angesehener Dresdener Architekten (u. a. von *Johann Georg Schmidt* und *Otto Reuße*) einholen. Auch Sonnin und Prey traten mit neuen Vorschlägen hervor. Sonnin empfahl u. a. eine Vierungskuppel mit Laterne zur Entlastung des Kreuzpunktes der Firste, später den Verzicht auf das Mansarddach zugunsten eines flach geneigten Walmdaches und noch niedriger ansetzende steinerne Gewölbe. Die Lösung des Problems brachte schließlich ein Vorschlag des hannöverschen Oberhofbaumeisters *Johann Paul Heumann,* der 1755 als Gutachter eingeschaltet worden war. Heumann griff einen Gedanken von Johann Georg Schmidt auf, der die Hauptbinderbalken in Traufhöhe entbehrlich machte und die Konstruktion eines Gewölbes im Dachraum des Langhauses ermöglichte. Er entwickelte so den Raumabschluss, der die Kirche erst zur

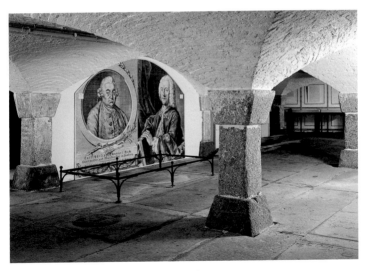

▲ *Gruft*

überragenden Raumschöpfung erhob, indem er den im Grundriss angelegten Widerstreit der Raumrichtungen als Spannungseinheit ausformte.

Im September 1756 beschloss der Rat der Stadt, Heumanns Plan auszuführen, und die Bauarbeiten konnten nach zweieinhalbjähriger Unterbrechung wieder aufgenommen werden. Am 20. Dezember wurde das **Richtfest** gefeiert. Am 1. Dezember war Prey gestorben. Sonnin trug forthin für die Arbeiten allein die Verantwortung. Er brachte den Rohbau rasch zu Ende und unterkellerte nachträglich die ganze Kirche zur Anlage von Grüften.

Die **Ausgestaltung des Inneren** lag weitgehend in Händen seines langjährigen Freundes *Cord Möller*. Dieser entwarf den Rokoko-Stuck der Decken, den Altar, den Orgelprospekt und fertigte für die Kanzel ein Wachsmodell an. Am 19. Oktober 1762 fand die feierliche Einweihung des Gotteshauses statt.

Was noch ausstand, war die **Vollendung des Turms**. Seinen Unterbau, den von Sonnin ummantelten Kern des Turmstumpfs der Vorgängerkirche, hatte man mit einem provisorischen Dach abgeschlossen. Der holz-kupferne Aufsatz entstand 1777 – 86. Er ist die eigene und bedeutendste Leistung Sonnins. Fünf Alternativentwürfe sind überliefert. Der ausgeführte hebt sich durch die klare, bereits zum Klassizismus tendierende Formensprache hervor. Die Proportionen der Gliederungselemente, insbesondere des dorischen Hauptgesimses vom Unterbau und die Kapitelle der Pilaster des Glockengeschosses in der so genannten »deutschen Ordnung«, weisen wiederum auf ein eingehendes Studium der Schriften von Sturm. Insgesamt schließt der Turmaufsatz an die barocken Holz-Kupferhelme Norddeutschlands an. Das würfelförmige Uhrengeschoss könnte durch den Turmhelm *Jakob Bläsers* für die Trinitatiskirche in Altona (1688/94) angeregt worden sein.

Brandkatastrophe und Wiederaufbau

Die Kirche blieb bis zum **Brand am 3. Juli 1906** im Wesentlichen unverändert. Das Feuer brach bei Lötarbeiten am Turm aus. Der zusammenstürzende Turmaufsatz setzte das Schiff in Brand. Für die Hamburger

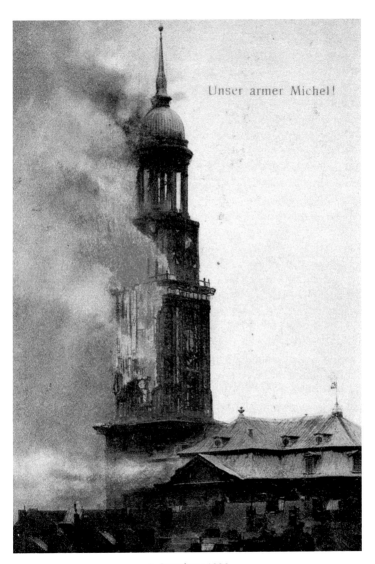

▲ *Brand von 1906*

Bürgerschaft war es keine Frage, dass die Kirche in ihrer alten Form wiedererstehen müsse. In der deutschen Fachwelt, unter Architekten, Kunsthistorikern und Denkmalpflegern, wurden jedoch heftige Bedenken dagegen erhoben. Man befürchtete vor allem die Verfälschung des historischen und künstlerischen Wahrheitsgehaltes und forderte einen Neubau im Stil der Gegenwart. Zu den Gegnern der Rekonstruktion gehörte auch der spätere Hamburger Oberbaudirektor *Fritz Schumacher*. Doch bestanden im Falle der Michaeliskirche glücklicherweise Voraussetzungen, die eine Rekonstruktion rechtfertigten: Der Außenbau war ja als Ruine erhalten und bot wesentliche Anhaltspunkte, zudem hatte der Architekt *Julius Faulwasser,* der zusammen mit *Emil Meerwein* und dem Ingenieur *Benno Henneke* mit dem Wiederaufbau betraut wurde, 1883 – 86 ein exaktes Aufmaß des Baus angefertigt und dessen Geschichte gründlich untersucht. Im Übrigen ließ man, wie wir sahen, in den Teilen, deren Wirkung von einer bis ins Einzelne gehenden künstlerischen Durchbildung abhing, dem zeitgenössischen Schaffen freien Raum und vermied so den befürchteten »gelehrten Abklatsch« (Gurlitt). Für den Innenausbau des Chores wurde 1909 ein beschränkter Wettbewerb ausgeschrieben, auf Grund dessen die Neugestaltung vor allem durch *Otto Lessing* und *Augusto Varnesi* erfolgte. Am 19. Oktober konnte die Kirche im Beisein des Deutschen Kaisers eingeweiht werden.

Während der Bombenangriffe im Zweiten Weltkrieg wurden große Teile des Dachs und die Hälfte der Gewölbe, darunter das Chorgewölbe, zerstört sowie Teile der Ausstattung beschädigt. 1952 waren die Schäden beseitigt. Die Umgebung der Kirche – zuletzt 1912 auf einfühlsame Weise von *Fritz Schumacher* geformt (erhalten die Treppenanlage an der Südseite) – musste nach Bombenzerstörungen neu gestaltet werden. 1955 – 58 wurde sie nach Plänen von *Gerhard Langmaack* unter Berücksichtigung des Durchbruchs der Ost-West-Straße mit mäßig hohen, sehr schlichten Ziegelbauten gefasst. 1983 – 96 wurde der Turm grundlegend instand gesetzt und erhielt dabei eine neue Kupferbekleidung. Die grüne Patina, die zum künstlerisch gewollten und vertrauten Bild des »Michels« gehörte, wird sich erst allmählich bilden.

Erzengel Michael über dem Portal ▶

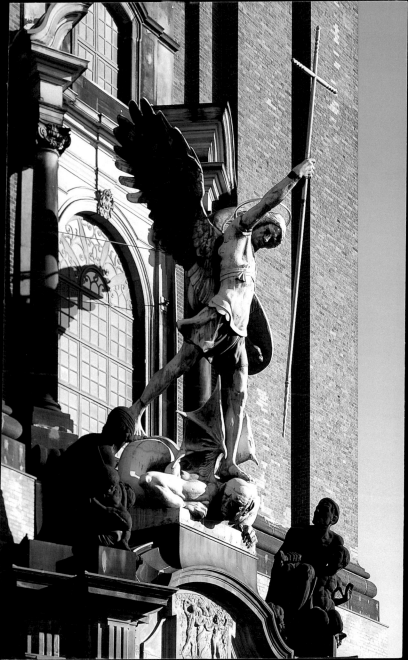

Ursprünglich ordneten sich alle Ausstattungsstücke durch ihre Farbfassung der auf Weiß und eine lichte Grauskala gestellten Farbigkeit des Raumes ein. Lediglich der **Altar** und die **Kanzel** – beide aus Holz – waren durch marmorierte Fassungen hervorgehoben. Diese beiden Hauptstücke der Ausstattung wurden nach dem Brande aus kostbarem, verschiedenartigem und -farbigem Marmor neu geschaffen: der zweigeschossige Architekturaufbau des Altars von *Augusto Varnesi,* Frankfurt, nur in ungefährer Anlehnung an den barocken, im Hauptfeld mit einer Mosaikdarstellung der Auferstehung Christi von *Ernst Pfannschmidt* 1911; die Kanzel von *Otto Lessing,* Dresden, unter Wiederaufnahme der ursprünglichen, bemerkenswerten Kelchform, jedoch in erheblich größerem Maß und am alten Ort freistehend mit prächtiger Treppe, während sie vorher an die Empore gebunden war, die hinter ihr um den Pfeiler schwang.

Auch die Fronten der **Choreinbauten** erhielten durch Lessing, der außerdem die Stuckaturen entwarf, eine erheblich aufwendigere Gestalt im neubarocken Stil. Das heute stark ins Auge fallende Teakholz-Gestühl, die reich beschnitzten Windfänge, die Portale, der große, von Lessing nachgebildete Orgelprospekt sind Meisterleistungen des Kunsthandwerks der Zeit um 1910.

Das nach dem Brande neu gebaute **Orgelwerk** der Firma *Walcker,* Ludwigsburg – es wurde 1961 ersetzt – galt als das größte der Welt in einem Kirchenraum. Es war, wie auch das ursprüngliche von *Johann Gottfried Hildebrand,* Dresden, ein Geschenk privater Stifter (siehe Stiftungsinschrift an der Orgelempore). Auf der Nordempore wurde zusätzlich eine kleinere Orgel aufgestellt.

Die Turmhalle erhält ihr Licht durch ein farbiges **Glasfenster** des Jugendstils über dem Eingangsportal, das Hamburg und seine Schifffahrt unter einer den christlichen Glauben symbolisierenden Kuppelarchitektur darstellt. Aus der alten Kirche blieben lediglich die 1763 in Livorno angefertigte Marmortaufe, ein Teil des schmiedeeisernen Chorgitters und der eiserne **Gotteskasten** von 1763 erhalten.

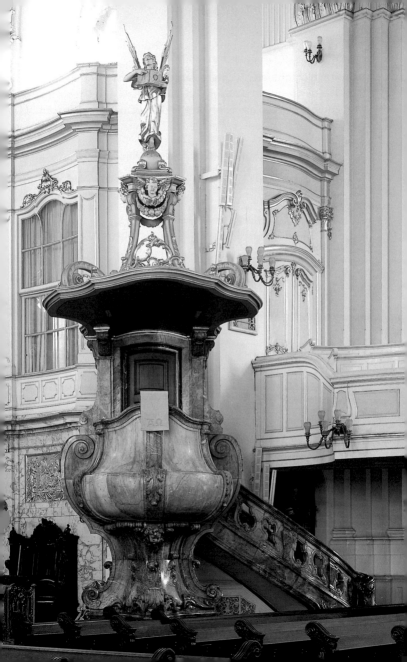

Das kolossale **Bronzestandbild Martin Luthers** an der Nordseite des Turms von 1912 ist ein Werk *Otto Lessings*. Gleichzeitig an der Südwand der Kirche das **Kupfermedaillon Ernst Georg Sonnins** von *Oskar Ulmer,* in der Nordwand die **Bronzebüste des Bürgermeisters Johannes Heinrich Burchard** (1852 – 1912) von *Adolf von Hildebrand*.

Literatur

Julius Faulwasser: Die St.-Michaelis-Kirche in Hamburg, Hamburg 1901.

Walter H. Dammann: Die St.-Michaelis-Kirche in Hamburg, Leipzig 1909.

Horst Lutter: Die St.-Michaelis-Kirche in Hamburg, Hamburg 1966.

Renata Klée Gobert: Der Wiederaufbau der Großen St.-Michaelis-Kirche in Hamburg nach der Brandzerstörung von 1906 und die zeitgenössische Kritik. In: Deutsche Kunst und Denkmalpflege. 31. Jg. 1973, S. 131–139.

Hermann Heckmann: Sonnin. Baumeister des Rationalismus in Norddeutschland, Hamburg 1977.

Dieter Haas (Hrsg.): Der Turm. Hamburgs Michel. Gestalt und Geschichte, Hamburg 1986.

Hauptkirche St. Michaelis Hamburg
Englische Planke 1a, 20459 Hamburg
Telefon: 040/376 78-0 · Fax: 040/376 782 54
E-mail: hauptkirche@st-michaelis.de · Internet: www.st-michaelis.de

Aufnahmen: Lisa Hammel, Hamburg. – Archiv Hauptkirche St. Michaelis, Hamburg: Seite 2, 7, 11.

Druck: F&W Mediencenter, Kienberg

Titelbild: *Außenansicht von Nordosten*
Rückseite: *Orgelprospekt*

DKV-KUNSTFÜHRER NR. 310
7., überarb. Auflage 2007 · ISBN 978-3-422-02010-8
© Deutscher Kunstverlag GmbH München Berlin
Nymphenburger Straße 84 · 80636 München
Tel. 089/121516-22 · Fax 089/121516-16

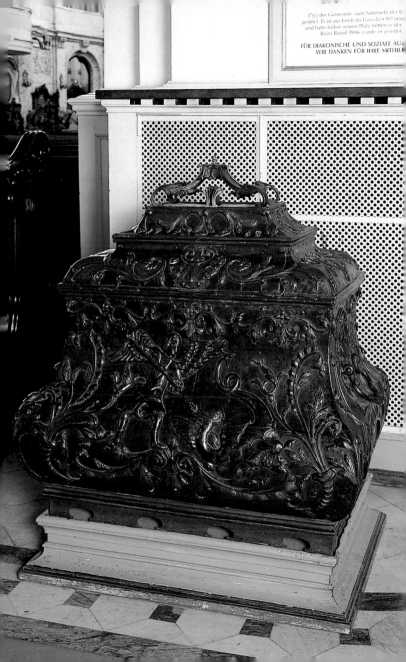

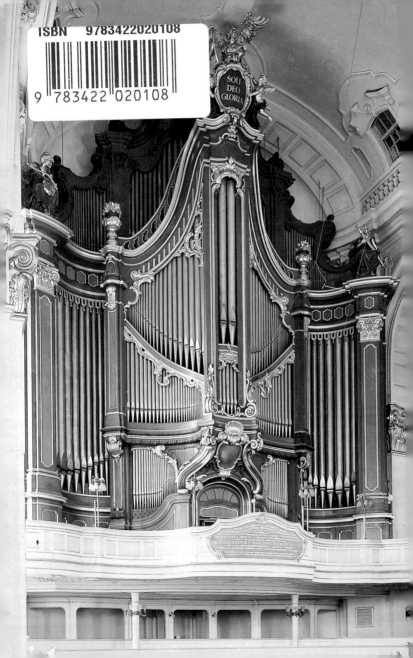
ISBN 9783422020108

9 783422 020108

SOLI
DEO
GLORIA